國家圖書館出版品預行編目資料

畢卡索／陳佩萱著;放藝術工作室繪.－－初版二刷.
－－臺北市: 三民，2022
面; 公分.－－(兒童文學叢書/創意MAKER)

ISBN 978-957-14-6027-7 （精裝）
1. 畢卡索(Picasso, Pablo, 1881-1973) 2. 藝術家
3. 傳記 4. 通俗作品 5. 西班牙

909.9461 104009690

創意 MAKER

畢卡索

著 作 人	陳佩萱
繪 者	放藝術工作室
主 編	張燕風
企畫編輯	郭心蘭

發 行 人	劉振強
出 版 者	三民書局股份有限公司
地 址	臺北市復興北路 386 號 (復北門市)
	臺北市重慶南路一段 61 號 (重南門市)
電 話	(02)25006600
網 址	三民網路書店 https://www.sanmin.com.tw

出版日期	初版一刷 2015 年 7 月
	初版二刷 2022 年 4 月
書籍編號	S857861
I S B N	978-957-14-6027-7

創意
MAKER

畢卡索 PABLO PICASSO

藝術探險家

陳佩萱 / 著　放藝術工作室 / 繪

三民書局

主編的話

　　隨著「近代領航人物」系列廣獲好評，並獲得出版獎項的肯定，三民書局的出版團隊也更有信心繼續推出更多優良兒童讀物。

　　只是接下來該選什麼作為新系列的主題呢？我和編輯們一起熱議。大家思考間，偶然抬起頭，見到窗外正飄過朵朵白雲。

　　有人興奮的說：「快看！大畫家畢卡索一手拿調色盤，一手拿畫筆，正在彩繪奇妙的雲朵！」

　　是呀！再看那波浪一般的雲層上，建築大師高第還在搭建他的尖塔！

　　左上角，艾雪先生舞動著他的魔幻畫筆，捕捉宇宙的無限大，看見了嗎？

　　嘿！盛田昭夫在雲層中找到了他最喜愛的 CD，正把它放入他的隨身聽……

　　閃亮的原子小金剛在手塚治虫大筆一揮下，從雲霄中破衝而出！

　　在雲端，樂高積木堆砌的太空梭，想飛上月球。

　　麥克沃特兄弟正在測量哪一朵雲飄速最快，能夠成為金氏世界紀錄。

　　……

　　有了，新的叢書就鎖定在「創意人物」這個主題上吧！

　　大家同聲附和：「對，創意實在太重要了！我們應該要用淺顯的文字、豐富的圖畫，來為小讀者們說創意人物的故事。」

　　現代生活中，每天我們都會聽見、看見和接觸到「創意」這兩個字。但是，「創意」到底是什麼？有人說，「創意」就是好點子。但好點子是如何形成的？又是在什麼樣的環境助長下，才能將好點子付諸實現，推動人類不斷向前邁進？

　　編輯團隊為此挑選了二十個有啟發性的故事，希望解答上述的問題，並鼓勵小讀者們能像書中人物一般對事物有好奇心，懂得問「為什麼」，常常想「假如說」，努力試「怎麼做」。讓想像力充分發揮，讓好點子源源不絕。老師、家長和社會大眾也可以藉此叢書，思索、探討在什麼樣的養成教育和生長環境裡，才能有效的導引兒童走向創意之路？

　　雲屬於大自然，它千變萬化，自古便帶給人們無窮想像；雲屬於艾雪、盛田昭夫、高第、畢卡索……這些有突出想法的人，雲能不斷激發他們的創意；雲也屬於作者、插畫家和編輯團隊，在合作的過程中，大家都曾經共享它的啟發。

　　現在，雲也屬於本書的讀者。在看完這本書以後，若有任何想法或好點子願意與大家分享，歡迎寄到編輯部的信箱 editor@sanmin.com.tw。讀者的鼓勵與建議，永遠是編輯團隊持續努力、成長的最大動力。

<div align="right">

2015 年春寫於加州

</div>

作者的話

　　勇於創新求變的畢卡索，不但是風格多變的畫家，還是個傑出的雕塑家、陶藝家，更是個倡導世界和平的使者。難怪《時代周刊》在千禧年來臨之前，會選他為20世紀最偉大的藝術家。

　　我在寫《畢卡索》這本書時，看了許多畢卡索的畫作，發現他從小到大、從年輕到年老，常常幫他的家人、朋友和自己畫肖像，令我忍不住想：「如果畢卡索能幫我畫肖像，那該有多好啊！」

　　當我青春亮麗時，我希望能遇見「青少年時期」的畢卡索，讓他高超的寫實繪畫技巧，將我飛揚的神采留在畫布上，讓剎那變成永恆。

　　當我傷心難過時，我希望能遇見「藍色時期」的畢卡索，讓他將我深藏在心中的眼淚，揮灑在畫布上，讓大家看懂我的憂傷。

　　當我開心喜悅時，我希望能遇見「粉紅色時期」的畢卡索，讓他用大量樂觀鮮明的橘、黃、粉紅等顏色，將我的快樂定格在畫布上，讓全世界跟著我一起笑。

　　當我想開玩笑時，我希望能遇見「立體派時期」的畢卡索，讓他將我的形體分解成幾何塊面或立方體的樣子，散落在畫布上，再讓我的家人和朋友來扮演名偵探，看能不能在畫布裡找出我的眼睛、鼻子、嘴巴等，再認真拼湊出他們熟悉的我。

　　當我想讓自己呈現出羅馬雕像的感覺時，我希望能遇見「古典時期」的畢卡索，讓他如石刻雕像般的繪畫技巧，展現出我的沉著穩重。

　　當我想看看滑稽的自己時，我希望能遇見「變形時期」的畢卡索，看他如何用歪七扭八的線條、明亮的色塊，讓我的眼睛、鼻子、嘴巴和雙手展現出變形的美感來。何況，天天看著滑稽的自己，心情也變得輕快了起來，呵呵呵……

　　對了，小朋友，如果畢卡索可以幫你畫肖像，你希望遇見什麼時期的他呢？是「藍色時期」，還是——

　　什麼！你不知道畢卡索是誰？

　　更不知道什麼是「藍色時期」、「粉紅色時期」？

　　還被我說的「立體派時期」、「古典時期」和「變形時期」弄得頭昏眼花？

　　別緊張！別煩惱！如果你有這些困惑，只要跟著本書中的多多、達達和芽芽走一趟「畢卡索迷宮」，絕對可以幫你解開上述的困惑，因為可愛的藝術小精靈亮亮，會非常盡責的幫你解說喔！

　　小朋友，趕快翻到下一頁，開始進入「畢卡索迷宮」吧！

畢卡索迷宮

多多、達達和芽芽到「藝術樂園」玩。

他們走過「米勒田園」、「梵谷向日葵花園」，來到了「畢卡索迷宮」。

「畢卡索是誰啊？」芽芽疑惑的問。

「我知道！」頑皮的多多開玩笑說：「我哥哥說，他是『閉』著眼睛，『卡』在廁『所』的大畫家。」

大家聽了哈哈大笑。

「我想，畢卡索如果聽到你對他的姓氏有這麼好玩的聯想，也會跟著你們哈哈大笑的。」

他們循聲望去，發現在迷宮入口處的空中，浮現出一個小巧可愛、魔法師造型的小女娃。特別的是，她手上拿的是絢麗的畫筆，不是黑黝黝的魔法棒。

「妳是誰？」

「我是藝術小精靈亮亮，就讓我陪著你們勇闖『畢卡索迷宮』吧！」

「好！」

第一關

　　一一走進「畢卡索迷宮」，亮亮開始盡責的解說：「1881年，畢卡索出生於西班牙的馬拉加。他出生時沒有呼吸，助產士以為他已經死了，是當醫生的叔叔救了他。」

　　「真驚險啊！」芽芽說。

　　「畢卡索是20世紀很棒的藝術家，他的全名是……」

巴布羅·狄耶哥·荷塞·法蘭西斯科·狄·帕拉·容·內波慕西納·瑪瑞亞·狄·羅斯·瑞梅狄歐斯·西普阿納·狄·拉·聖提斯馬·垂尼德·魯伊茲·畢卡索

多多一副快要暈倒的樣子，說：「好長的名字喔！我聽得頭都昏了！」

亮亮點點頭說：「畢卡索一定也這麼覺得，才在他很年輕時，就使用他母親的姓『畢卡索』來簽名。」

達達好奇的問：「他為什麼不用爸爸的姓呢？」

「因為他覺得『畢卡索』這個姓，遠比他父親的『魯伊茲』來得有創意和吸引力。」

多多說：「幸好他只簽『畢卡索』，不然整張圖畫紙光寫他的名字就寫滿了。」

眾人想到整張圖畫紙只簽一長串的名字，圖卻畫得小小的怪

模樣，都笑了。

亮亮接著說：「小時候，畢卡索就跟畫家兼美術教師的父親學畫畫。有一天，畢卡索幫父親完成畫到一半的畫，父親才發現畢卡索年紀雖小，卻畫得比他好。驚喜之下，便將自己的畫具全部給了畢卡索，從此不再畫畫。」

「原來畢卡索小時候就這麼厲害呀！」達達驚訝的說。

「畢卡索不只小時候是個天才，長大後更是個畫風求新多變的老頑童喔！你們在『畢卡索迷宮』裡遇到岔路時，只要依據畢卡索各個時期的創作特色來做選擇，就能走出迷宮喔！」

「可是我們對畢卡索又不熟。」芽芽擔憂的說。

「別擔心，我會給你們提示的。」

這時，一行人走到岔路口，左右兩條路的路口各浮現出一幅畫，左邊那幅畫的名稱是〈初領聖餐〉，右邊的則是〈學步〉。

「這兩幅都是畢卡索的畫，請問哪一幅是他十五歲時畫的？」

多多搶先回答說：「右邊的〈學步〉像是小朋友畫的，可是畢卡索是天才小畫家，所以我猜是左邊那幅畫。」

「我附議！」其餘二人齊聲說。

「恭喜你們，答對了！」亮亮說。

「耶！」

「不過，〈學步〉可不是畢卡索在小時候畫的，而是在他八十多歲時畫的。」

多多、達達和芽芽難以置信的說：「怎麼可能？」

「畢卡索從小繪畫的技術就像大人一樣純熟，因而畫不出孩

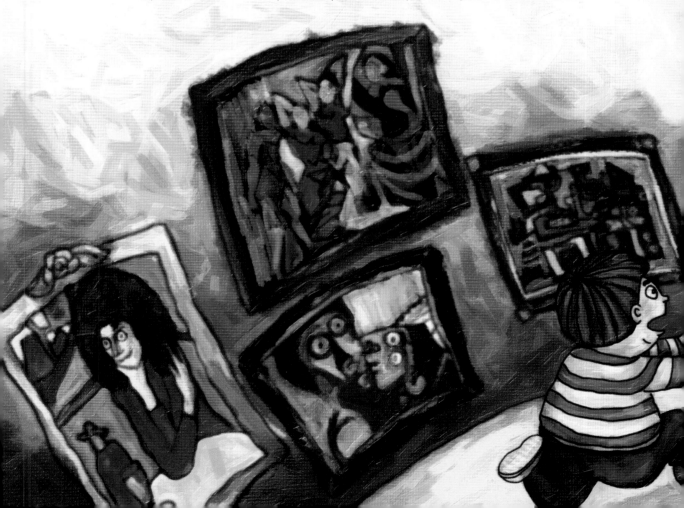

童純真的繪畫手法，他才花許多
時間來學習孩童的畫法。」

　　三個小朋友瞪大眼睛說：「畢
卡索真是個奇特的畫家啊！」

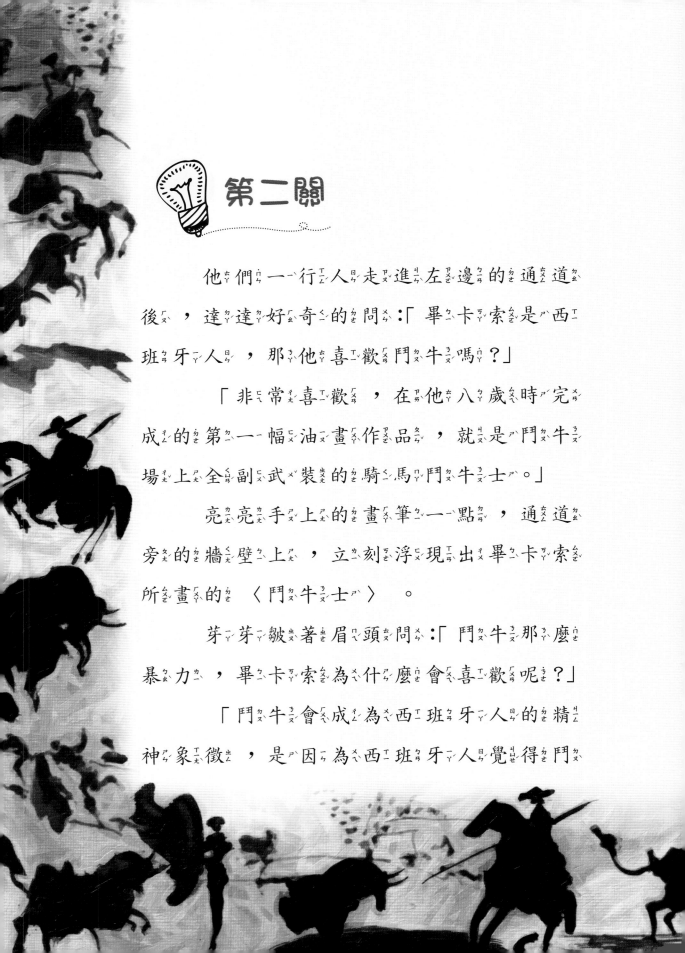

第二關

　　他們一行人走進左邊的通道後，達達好奇的問：「畢卡索是西班牙人，那他喜歡鬥牛嗎？」

　　「非常喜歡，在他八歲時完成的第一幅油畫作品，就是鬥牛場上全副武裝的騎馬鬥牛士。」

　　亮亮手上的畫筆一點，通道旁的牆壁上，立刻浮現出畢卡索所畫的〈鬥牛士〉。

　　芽芽皺著眉頭問：「鬥牛那麼暴力，畢卡索為什麼會喜歡呢？」

　　「鬥牛會成為西班牙人的精神象徵，是因為西班牙人覺得鬥

牛是人和動物之間的生死搏鬥，是力與勇和英雄氣概的表現。在這樣的文化薰陶下，畢卡索不但喜歡鬥牛，還常以鬥牛為繪畫主題。」

「原來如此。」多多、達達和芽芽終於聽明白了。

「法國巴黎是藝術之都，許多世界各地的畫家、詩人、音樂家常匯聚在那裡。因此，繪畫技術不輸知名畫家的畢卡索，十九歲時便離開西

班牙，到巴黎去追尋
夢想、施展抱負。」

「他有一舉成名
嗎？」多多問。

「沒有。他的繪
畫技巧雖然很好，卻
沒有個人特色，所以
畫都賣不出去。賺不
到錢的他，便跟許多
落魄的藝術家一樣，
住在『洗濯船』裡。」

芽芽疑惑的問：
「畢卡索不是很窮
嗎？怎麼有錢住在
船上呢？」

「『洗濯船』

不是船，是位在蒙馬特山的一處大宅院。那裡既髒亂又沒水沒電，只因走廊和迴旋樓梯看上去像艘船，才把它取了這個名字。」

「他們的聯想力真好啊！」芽芽佩服的說。

「算是這些藝術家苦中作樂吧！」

這時，一行人來到岔路口，左右兩條路的路口各浮現出一種顏色，左邊是紅色，右邊的則是藍色。

亮亮問：「生活貧困，前途茫然，加上好友自殺身亡，令畢卡索的心情陷入谷底，只能用繪畫來抒發心情。請問這時的畢卡索，特別喜歡用什麼顏

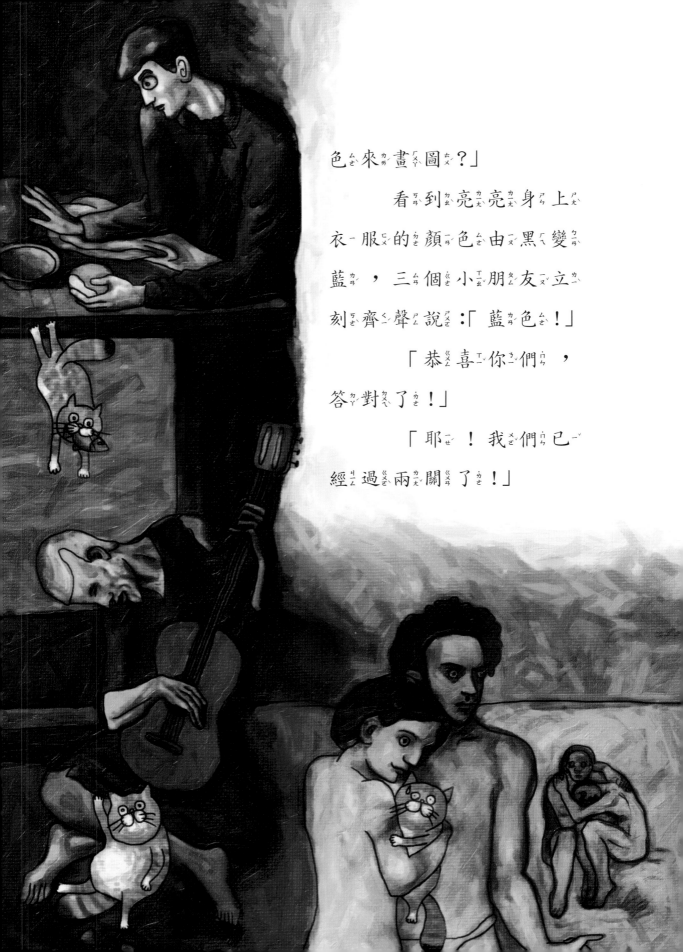

色來畫圖？」

　　看到亮亮身上
衣服的顏色由黑變
藍，三個小朋友立
刻齊聲說：「藍色！」

　　「恭喜你們，
答對了！」

　　「耶！我們已
經過兩關了！」

第三關

　　走進右邊的通道後，亮亮手上的畫筆一點，通道旁的牆壁上，立刻浮現出畢卡索藍色時期所畫的〈藍色的房間〉、〈盲人的晚餐〉、〈彈吉他的老人〉、〈生命〉……

　　「這個時期的畢卡索，認為

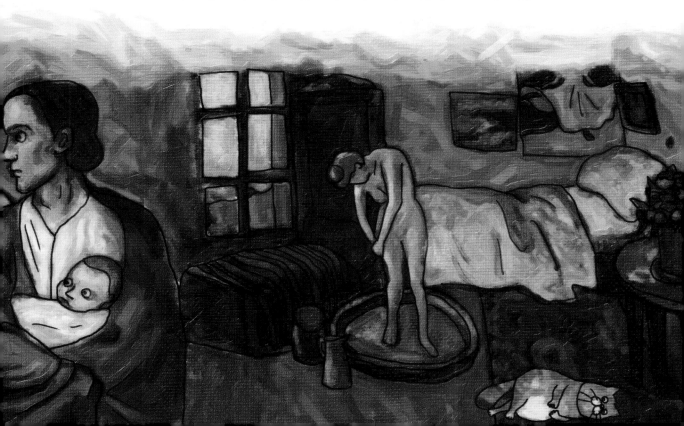

藍色最能表現出他的孤獨和憂鬱，所以特別喜歡用藍色來畫所有的景物，如乞丐、流浪者、有殘疾的人，甚至是他的自畫像也是如此。」

一向笑嘻嘻的多多，現在卻垂著八字眉，說：「這些畫讓我看得也跟著憂鬱了起來，快要流出藍色的眼淚了。」

「我們也是！」達達和芽芽也皺著眉說。

這時，一行人又來到岔路口，左邊路口浮現的是黑色，右邊的則是粉紅色。

「咦──怎麼這麼快又來到岔路口？」芽芽問。

「因為藍色時期的時間很

短，只從1901年到1904年。」

「為什麼呢？」達達好奇的問。

「畫家的心情表現在他的畫作裡。因此，當畢卡索認識了費爾南黛，有了甜美愛情的滋潤和新的生活體驗，他的畫風便洋溢著幸福和喜悅。」

芽芽立刻自信滿滿的說：「接下來，我們應該走右邊那條路。」

「沒錯！」多多和達達附議說。

「你們好厲害喔！我還沒提示，你們就答對了！」亮亮驚喜的說，身上的衣服瞬間由藍色變成粉紅色。

芽芽笑著說：「因為我開心時，也喜歡用明亮的顏色來作畫啊！」

走進右邊的通道後，亮亮手上的畫筆一點，通道旁的牆壁上，立刻浮現出畢卡索粉紅色時期所畫的〈賣藝人家〉、〈拿著菸斗的男孩〉、〈丑角一家和猴子〉……

看了這些畫，終於露出笑臉的多多說：「沒想到色彩不但能表達作畫者的心情，也能影響看畫的人的心情。」

亮亮拍手說：「你這句話說得真好！」

「我們怎麼這麼快又走到岔路口？該不會是粉紅色時期也很短吧？」芽芽問。

「沒錯，粉紅色時期只從1904年到1907年。」

達達問：「是不是畢卡索又碰到什麼事，才又改變他的畫風？」

「你真是越來越了解畢卡索了。」亮亮笑著說。

第四關

　　多多看看左邊的〈亞維農的少女〉，再瞧瞧右邊的〈小丑〉，說：「畢卡索接下來的時期，好像是用繪畫技巧來劃分的？」

　　「你說的一點都沒錯，觀察很仔細喔！」

　　亮亮接著說：「1904年以後，畢卡索漸漸成名，畫也越賣越好，還和許多知名的畫家、作家、畫商在一起切磋觀摩；其

中，以在巴黎展出的非洲古代面具和原始雕刻最令他們驚奇。這種原始藝術震撼了畢卡索，而印象派大師塞尚的繪畫理論也令他深思。」

「塞尚的繪畫理論是什麼？」芽芽好奇的問。

「塞尚曾說:『畫自然景物時，我將它當作圓筒、球體處理，一切依照遠近法配置。』因此，畢卡索用獨特的繪畫技巧，畫了一幅令他朋友們詫異萬分的畫，創造了立體派……」

聽到這裡，多多搶著說:「我知道了！我們接下來要走左邊！因為這幅〈亞維農的少女〉奇怪得令人詫異。」

「答對了！」

「耶！我們又過了一關了！」

多多、達達和芽芽開心的歡呼。

他們邊走進左邊的通道，邊聽亮亮繼續解說：「剛剛右邊路口的〈小丑〉，是畢卡索『藍色時期』的作品；左邊路口的〈亞維農的少女〉，則是畢卡索在1907年所畫的第一幅

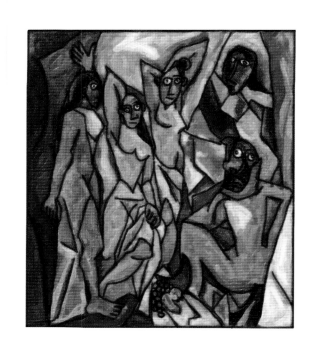

立體派風格的畫作。」

「為什麼要叫做『立體派』呢？」達達問。

「立體派並不是畫出很有立

體感的人或東西，而是從『立方體』這個名詞來的。畢卡索和好友布拉克把每個物體的表面形狀都簡化，畫面上出現的人或物，常被分解成幾何塊面或立方體的樣子。」

亮亮將畫筆一點，通道旁的牆壁上，立刻浮現出畢卡索立體派時期所畫的〈波拉爾像〉、〈業餘鬥牛士〉、〈丹尼爾‧亨利‧康威勒〉。

亮亮接著說：「畢卡索把人或物的正面、側面和背面都畫在一起，使每個面都同時被看到，以帶給人們更新、更深刻的感受。也可以說，立體派的畫呈現的不是具象世界，而是畫家心中的意象。」

一說完，亮亮立刻變身，讓自己以「立體畫派」的特色呈現，沒想到卻嚇了三個小朋友一大跳。

「亮亮，我們絕對會記得畢卡索『立體派時期』的繪畫特色。妳趕快變回來吧！」

看到亮亮變回原樣，多多、達達和芽芽才鬆了口氣，由衷的說：「妳這樣『好看』多了！」

亮亮聽了哈哈大笑，說：「立體派的畫的確很『難看』，因為你要費一番功夫去探索、尋覓，才看得懂它畫的是什麼。」

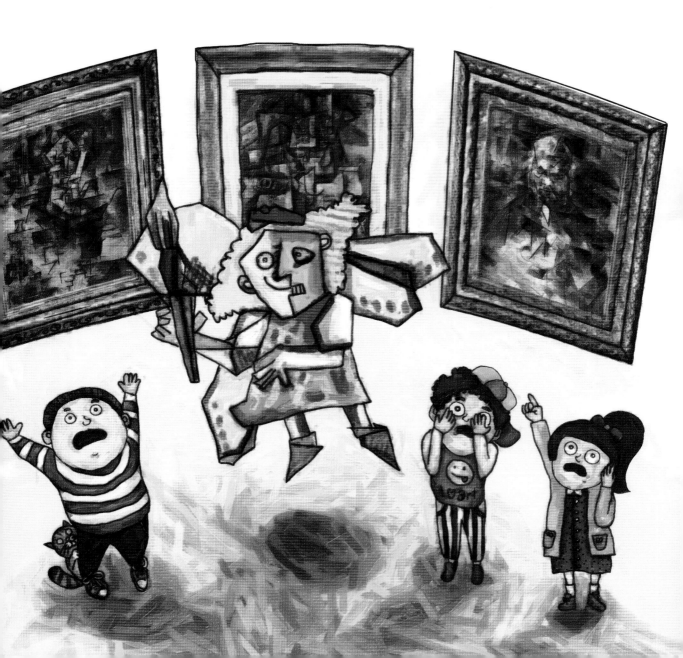

第五關

　　沒多久，他們來到下一個岔路口。

　　看看右邊的〈噴泉旁的三位婦人〉，再瞧瞧左邊的〈藤椅／靜物〉，達達想都沒想的說:「走右邊！因為畢卡索是大畫家，怎麼可能做像〈藤椅／靜物〉這種拼貼畫呢?」

　　亮亮說:「你答對了，卻說錯了。」

　　「什麼意思啊?」不只是達達，連多多和芽芽都覺得疑惑。

　　「接下來的確是走右邊。不過，〈藤椅／靜物〉是畢卡索在

1912 年完成的作品。」

「怎麼可能？」

「畢卡索喜歡創新求變，因此常常嘗試以各種不同的材質、畫風來創作。像〈女人與嬰兒車〉，就是他用陶罐、鋼板、爐管等組成的；〈牛頭〉則是他用在路邊撿到的破腳踏車車把和車墊組合而成的。為了完成這些拼合雕塑作品，他常去垃圾堆裡，翻出一大堆古怪的東西搬回家。因此，他的朋友柯克多暱稱他為『撿破爛大王』。」

望著顯現在牆上的〈女人與嬰兒車〉、〈牛頭〉，多多、達達和芽芽讚嘆說：「畢卡索真是個有趣的畫家啊！」

「畢卡索不只是畫家，還是個版畫家、雕塑家。他一生的創作包括素描、繪畫、版畫、剪貼、雕刻、捏陶等，超過三萬件作品。」

多多不可思議的說：「這麼多啊！」

達達提出疑問：「1912年不是『立體派時期』嗎？畢卡索怎麼跑去創作拼貼畫了呢？」

「其實我們所說的『藍色時期』、『粉紅色時期』、

『立體派時期』，是後來的人依畢卡索的繪畫風格來劃分的，畢卡索本人可不理會這些，他只想以最合適的材質和繪畫風格，將他內心想要表達的東西呈現出來。」

「原來是這樣啊！」

走進右邊的通道，亮亮在牆壁上點出〈海邊奔跑的兩個女人〉、〈母與子〉後，說：「1917年，畢卡索幫在羅馬演出的俄國芭蕾舞團設計舞臺和服裝，〈海邊奔跑的兩個女人〉就是那時的舞臺背景之一。羅馬是個充滿雕像的城市，在這種古典藝術的影響下，畢卡索畫中的人物頗有石刻雕像那種壯碩的感覺。因此，

我們稱 1917 年到 1924 年為畢卡索
的『古典時期』。」

　　芽芽望著〈母與子〉好奇的
問:「這張畫的是誰?」

　　「畢卡索在羅馬和芭蕾舞團
裡的奧爾加相戀、結婚,並生下
兒子保羅,這張〈母與子〉畫的
就是他們。畢卡索一生中結過兩

次婚，有四個孩子，和無數個愛人，這些人都在畢卡索的生命中扮演重要的角色，也都影響過畢卡索的繪畫風格。」

「原來畢卡索繪畫風格那麼多變，是跟他身邊的人有關啊！」

第六關

　　走到下一個岔路口，多多一看到右邊路口的〈夢〉，立刻不加思索的說：「走右邊這條通道！」

　　亮亮詫異的問：「你怎麼知道〈夢〉是畢卡索『變形時期』的重要作品之一呢？」

　　多多得意的說：「我不知道啊！我只知道〈夢〉是畢卡索的作品，它跟前面的繪畫風格那麼不同，因此，接下來應該就是它了。」

　　「你好厲害喔！」達達和芽芽一臉崇拜的說。

　　當他們走進右邊的通道，亮

亮用畫筆在通道旁的牆壁上點出〈鏡前的少女〉、〈女人的臉〉和〈女神繆司〉。

「畢卡索的『變形時期』是從 1925 年到 1936 年，用畫中人物奇特的眼睛、鼻子、嘴巴和扭曲的雙手，來表達心中的喜怒哀樂。我們剛看時覺得怪異，但只要細細品味，會發現有種新的變形美感。」

芽芽皺著眉頭說:「變形美感？〈夢〉和〈鏡前的少女〉我覺得還不錯，但對於〈女人的臉〉和〈女神繆司〉，我只覺得怪怪的。」

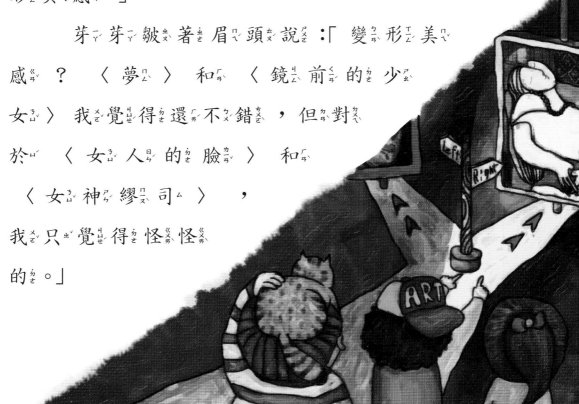

達達贊同說：「我也是！如果亮亮沒說這幅畫是畫女人的臉，我就只看到圓形、梯形、三角形。」

亮亮笑著說：「不只你們對這種變形畫作感到困惑，也有許多人難以理解。因此，『看不懂』也成了畢卡索的繪畫特色之一。」

多多疑惑的問：「畢卡索為什麼要畫這種很多人看不懂的畫呢？」

「因為他喜歡畫他『知道』的，而不是他所『看到』的。」

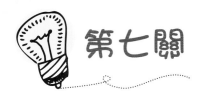

第七關

看到下個岔路口時，多多難以置信的說：「竟然還沒到達迷宮終點？難道畢卡索在經歷那麼多時期之後，還能再創造新的畫風？」

「沒錯，藝術家常因自身的

經歷而改變創作風格，畢卡索更是如此，絕不因自己已經享譽國際，就停下創新求變的腳步。」

達達問：「這次又是什麼原因讓畢卡索改變畫風呢？」

「發生了第二次世界大戰。大戰期間，住在巴黎的畢卡索得知自己的祖國西班牙遭受戰火蹂躪、人民死傷慘重，使他內心悲痛不已，便藉著創作，來控訴戰爭的殘酷。因此，我們稱從1937年到1953年畢卡索的作品風格為『戰爭前後期』。」

亮亮解釋完後，指著岔路口上的巨幅畫作說：「畢卡索畫〈格爾尼卡〉時，雖然沒有畫上大炮、炸彈，卻在淺藍灰色調中用

黑白的對比，來凸顯支離破碎、誇張變形的人、馬、牛，讓人感受到戰爭帶來的痛苦、恐懼和毀滅。現在，請回答『格爾尼卡』是地名還是人名?」

芽芽胸有成竹的說:「前面出現人名的畫作都是肖像畫，〈格爾尼卡〉不是肖像畫，所以是地名。」

「答對了！妳的推理能力真好!」

芽芽露出得意的笑容，多多和達達也對她豎起大拇指。

當他們走進左邊標示「地名」的通道時，亮亮用畫筆在通道旁的牆壁上點出〈哭泣的女人〉、〈朝鮮的屠殺〉、〈戰

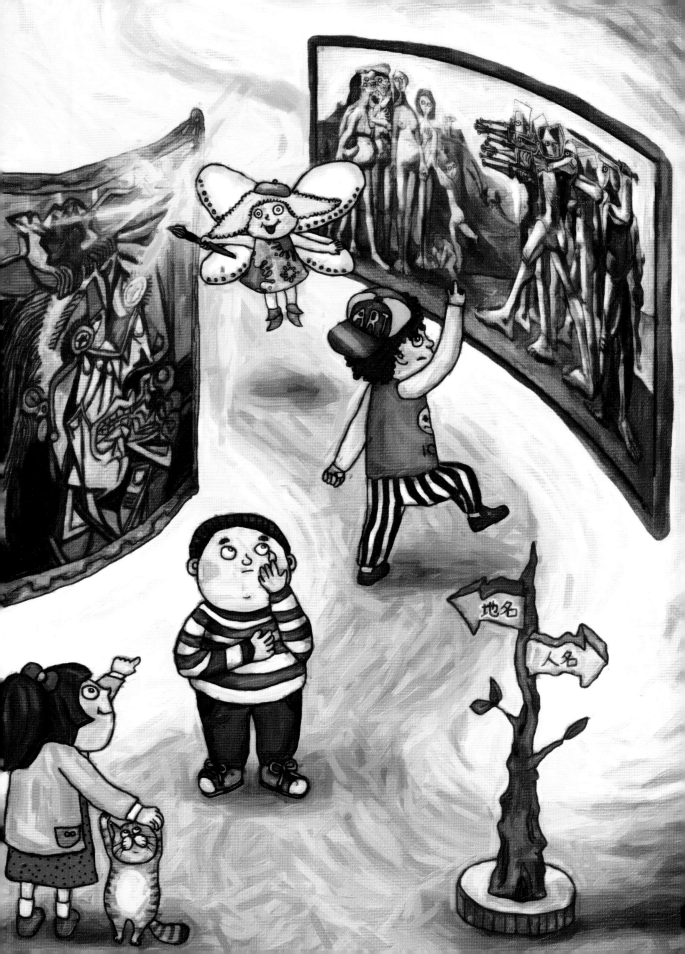

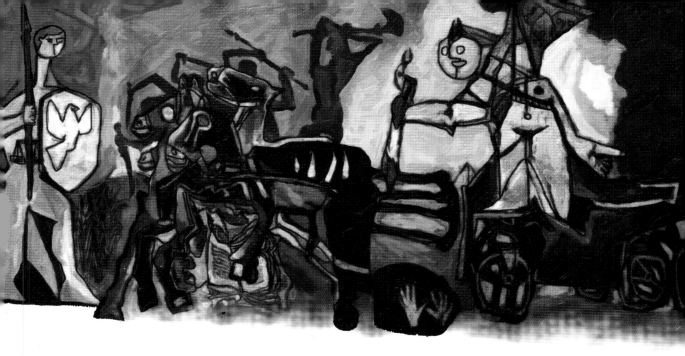

爭〉與〈和平〉。

「這些畫作，都是畢卡索向世界發出反對戰爭的吶喊。」

聽完亮亮的解說，再看到這些畫作，多多、達達和芽芽有感而發的說：「戰爭真恐怖，希望能永遠世界和平！」

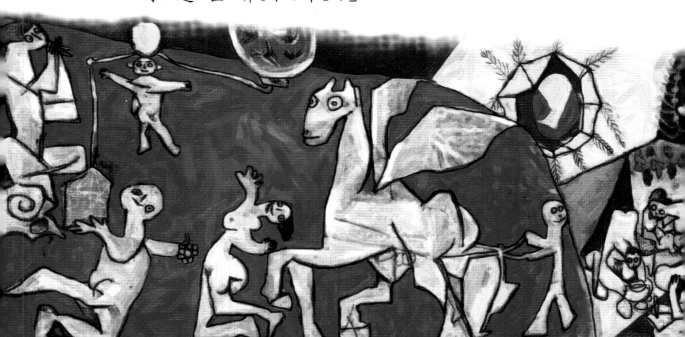

第八關

來到下個岔路口，多多詫異的說：「『戰爭前後期』時，畢卡索已經七十多歲了，還能再創造新的畫風啊？」

「沒錯！」亮亮笑著解釋說：「創作是畢卡索一生的志向和興趣，因此，無論遇到什麼樣的難題，他仍然盡心盡力不停的工作，直到離開人世為止。而我們依他 1954 年到 1973 年的作品風格，稱為『晚年時期』。請問，哪一件是畢卡索『晚年時期』的作品風格？」

多多、達達和芽芽看看右邊

044

的〈畫家與孩童〉，再瞧瞧左邊的〈坐著的老人〉，難以抉擇。

達達說：「亮亮，妳之前說畢卡索晚年時花許多時間來學習孩童的畫法，因此〈畫家與孩童〉的繪畫風格和之前的〈學步〉較類似，好像是選右邊才對；但是，以畢卡索的年紀來說，〈坐著的老人〉好像比較接近他的心境，似乎選左邊也沒錯。」

亮亮拍著手說：「你說得真好，這兩幅

畫的確都是畢卡索『晚年時期』的作品。」

「妳的意思是說，無論走哪條路都對？」芽芽問。

「是的。」

「耶！」多多、達達和芽芽開心歡呼。

走進右邊通道時，亮亮點出許多畢卡索的作品，詳細解說:「畢卡索晚年時期，除了畫了不少以兒童為主題的畫作外，也創作了不少的版畫、雕刻與陶

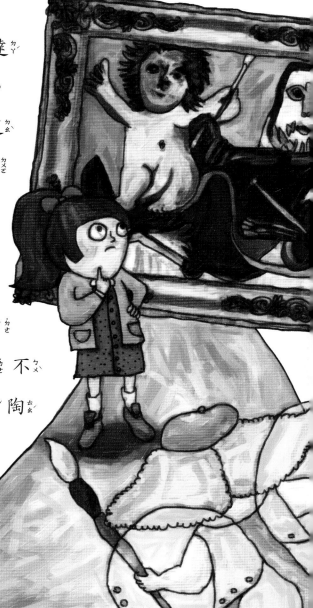

藝作品，其中以『臉』為主題的陶盤童趣十足，令人覺得畢卡索真是個老頑童。另外，他還對以前一些藝術大師的作品詳加研究，然後用自己的方式表達出來。如這幅是馬奈的〈草地上的午餐〉，那幅是畢卡索的〈草地上的午餐〉，你們可以好好比較其中的異同。」

在多多、達達和芽芽仔細觀察兩幅畫的異同之處時，亮亮再用畫筆點出〈伊卡洛斯的墜落〉，說：「伊卡洛斯是希臘神話中的人物。因此，將希臘神話中的人物融入畫作，也是畢卡索『晚年時期』作品的特色之一。」

看了許多畢卡索的繪畫、版

畫、雕刻與陶藝作品，多多、達達和芽芽忍不住讚嘆：「畢卡索真是勇於創新求變的老頑童啊！」

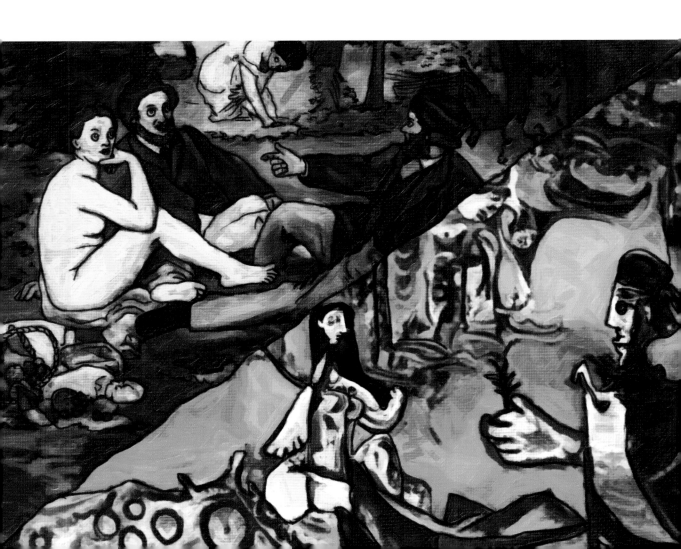

終點也是起點

　　一走出「畢卡索迷宮」時，三人開心歡呼:「過關了！耶!」

　　亮亮微笑說:「恭喜你們!」

　　芽芽好奇的問:「妳剛剛說畢卡索『晚年時期』的作品是從 1954 年到 1973 年，那 1973 年以後呢?」

　　「1973 年 4 月 8 日，高齡九十二歲的畢卡索就與世長辭了。」

　　多多瞪大眼睛說:「畢卡索有活到九十二歲啊?」

　　「沒錯!」亮亮接著說:「畢卡索是 20 世紀最具有影響力的藝術家，更是有史以來，第一個親眼

看到自己的作品被收藏進羅浮宮的畫家。他竭盡一生的心力在創作上求新求變，不因窮困、疾病、名氣、財富、年齡而故步自封，認真為自己的人生畫上令人讚嘆的驚嘆號！」

「畢卡索的精神真是令人佩服！」達達說出三人的心聲。

亮亮鼓舞他們說：「只要你們像畢卡索一樣認真努力，發揮創意，終有一天，也能讓你們的生命發光發熱啊！」

多多、達達和芽芽聽了以後，語氣堅定的說：「好！從現在開始，我們也要學習畢卡索創新求變的精神，為自己的人生畫下絢麗繽紛的色彩。」

畢卡索 小檔案

PABLO PICASSO

1881
出生於西班牙南部的馬拉加

1889
完成第一件油畫作品〈鬥牛士〉

1901
- 在法國巴黎布拉爾的畫廊開首度個展
- 作品風格進入了「藍色時期」

1904
住進巴黎的「洗濯船」

1905
作品風格進入了「粉紅色時期」

1906
結識野獸派大師馬蒂斯

1907
結識布拉克。完成〈亞維農的少女〉，進入「立體派時期」

1918
- 與奧爾加結為夫妻
- 與馬蒂斯舉行聯展

1920
- 手工彩繪珂羅版〈三角帽〉
- 開始畫一系列使人聯想到古代雕刻的作品

1948
已完成兩千多件陶藝術品

1950
獲列寧和平獎章

1957
創作版畫「鬥牛系列」

寫書的人

陳佩萱

　　兒童文學研究所畢業。曾獲牧笛獎、柔蘭文學獎、文建會兒歌一百、臺灣省兒童文學獎等獎項。

　　雖然是教師，卻跟大部分小朋友一樣喜歡吃喝玩樂，跟少部分的小朋友一樣喜歡看書寫作，跟更少部分小朋友一樣喜歡得獎，收集獎狀讓自己快樂。著有《希區考克》、《天文巨星：張衡》、《本草藥王：李時珍》、《鐵路巨擘：詹天佑》等書。

畫畫的人

放藝術工作室（FUN art studio）

　　藏身於新竹縣竹北市的一棟老公寓裡，老舊的外觀讓人卻步，但來到二樓的「放」，就會不想走了。像回到家，可以「放」輕鬆的玩藝術，在創作中 have FUN。主要的服務項目為藝術教育、平面插畫設計、皮革手作。

網址：www.facebook.com/funartstudio

1963
在巴塞隆納建造
「畢卡索美術館」

1973
在法國南部的穆然與世長辭

適讀對象：
國小低年級以上

創意 MAKER

創意驚奇雲

飛越地平線，
在雲的另一端，

創意 × 無限

撥開朵朵白雲，你會看見一道亮光……

是 **創意 MAKER** 的燈泡**亮**了！

跟著它們一起，向著光飛翔，由它們指引你未來的方向：

（請依直覺選擇最具創意的顏色）

選 的你
請跟著畢卡索、艾雪、安迪沃荷、手塚治虫、鄧肯、凱迪克、布列松、達利、胡迪尼，在各種藝術領域上大展創意。

選 的你
請跟著盛田昭夫、7-Eleven 創辦家族、大衛奧格威。動動你的頭腦，想像引領創新企業的挑戰。

選 的你
請跟著高第、樂高父子、喬治伊士曼、史蒂文生、李維史特勞斯，體驗創意新設計的樂趣。

選 的你
請跟著麥克沃特兄弟、格林兄弟、法布爾。將創思奇想記錄下來，寫出你創意滿滿的故事。

本系列特色：
1. 精選東西方人物，一網打盡全球創意 MAKER。
2. 國內外得獎作者、繪者大集合，聯手打造創意故事。
3. 驚奇的情節，精美的插圖，加上高質感印刷，保證物超所值！

還有！還有！
內附注音，小朋友也能「自·己·讀」！
創意 MAKER 是小朋友的必備創意讀物，
培養孩子創意的最佳選擇！